歷代名家題跋書法精選

蘇軾 黃庭堅 題跋

楊東勝 主編

文物出版社

U0125278

圖書在版編目（ＣＩＰ）數據

歷代名家題跋書法精選 . 蘇軾 黃庭堅 ／ 楊東勝主編
. -- 北京 ： 文物出版社，2021.1
ISBN 978-7-5010-6858-6

Ⅰ．①歷… Ⅱ．①楊… Ⅲ．①漢字－法帖－中國－北
宋 Ⅳ．① J292.21

中國版本圖書館 CIP 數據核字（2020）第 221482 號

歷代名家題跋書法精選　　蘇軾　　黃庭堅

主　　編：楊東勝

責任編輯：孫漪娜　　王霄凡
責任印制：張道奇
裝幀設計：北京東方手禮文化創意設計有限責任公司

出版發行：文物出版社
社　　址：北京市東直門内北小街 2 號樓
郵　　編：100007
網　　址：http://www.wenwu.com
經　　銷：新華書店
印　　刷：鑫藝佳利（天津）印刷有限公司
開　　本：889mm×1194mm　　1/12
印　　張：4 2/3
版　　次：2021 年 1 月第 1 版
印　　次：2021 年 1 月第 1 次印刷
書　　號：ISBN 978-7-5010-6858-6
定　　價：46.00 圓

目録

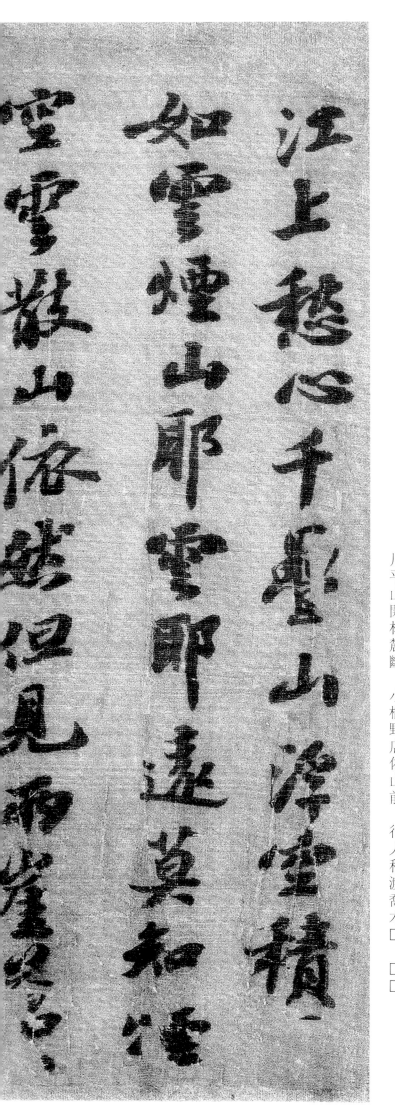

江上愁心千叠山，浮空積□如雲煙。山耶雲耶遠莫知，煙空雲散山依然。但見兩崖蒼蒼闇絕谷，中有百道飛來泉。□林絡石隱復見，下赴谷口爲奔川。川平山開林麓斷，小橋野店依山前。行人稍渡喬木□，□□

臨絕客中有百道飛來泉

林絡石隱復見下赴谷口為大

川平山開林樺斷山橋野店

倏山前行人不復高本

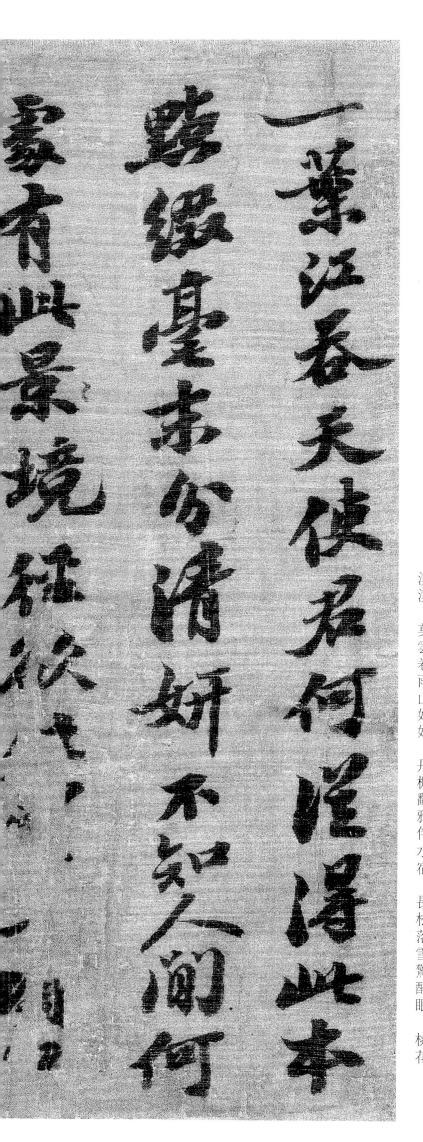

一葉江吞天。使君何從得此本，點綴毫末分清妍。不知人間何處有此境，徑欲往□□□□。君不見武昌樊口幽絕處，東坡先生留五年。春風搖江天漠漠，莫雲卷雨山娟娟。丹楓翻鴉伴水宿，長松落雪驚醉眠。桃花

君不見武昌樊口幽絕處東坡

先生留五年春風搖江天漠

莫雪卷雨山娟娟舟楓翻鴉蔣

水宮長松落雪驚醉眠桃花

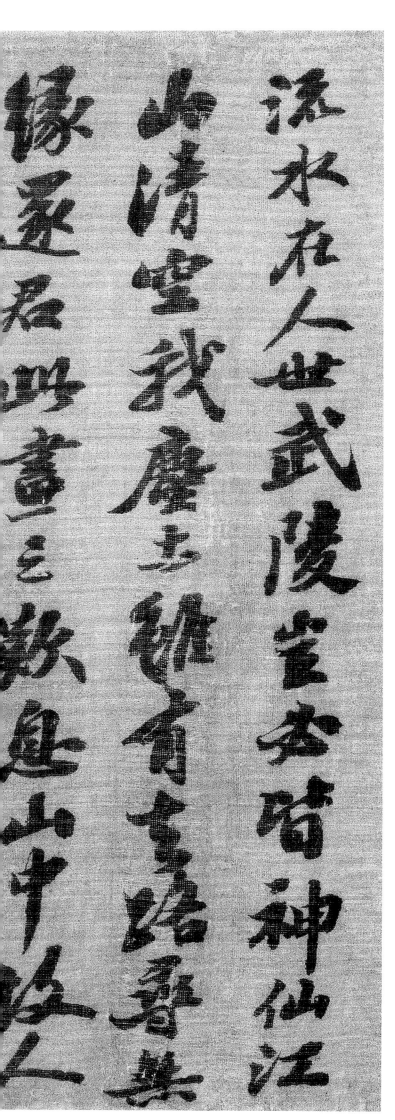

流水在人世，武陵豈必皆神仙。江山清空我塵土，雖有去路尋無緣。還君此畫三歎息，山中故人應有招我歸來篇。

右書晉卿所畫《煙江疊嶂圖》一首。元祐三年十二月十五日子瞻書。

庭有招我歸來篇

右書晉卿所畫煙江疊嶂
圖一首

元祐三年十二月十五日子瞻書

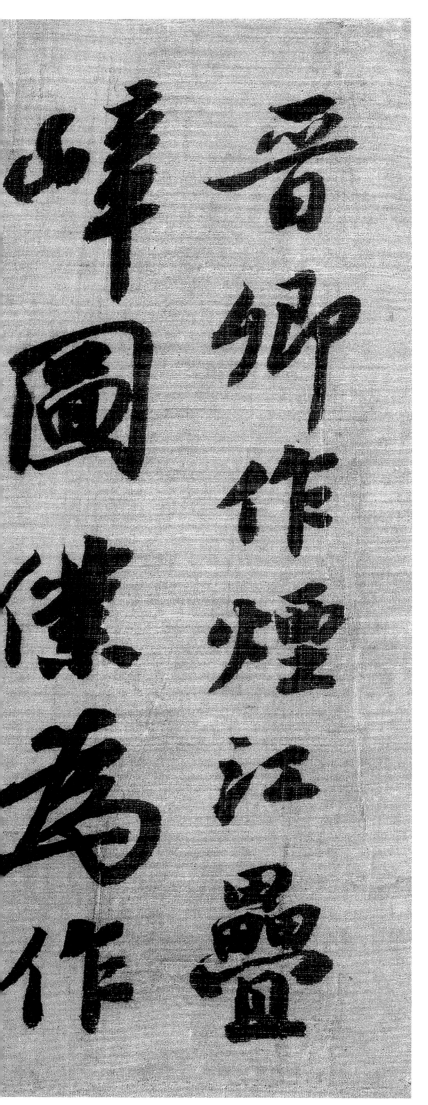

晉卿作《煙江疊嶂圖》，僕爲作詩十四韻，而晉卿和之，語特奇麗，因復次韻。

清十四韻而音
卿和之語特寄
襄雨復央韻韻

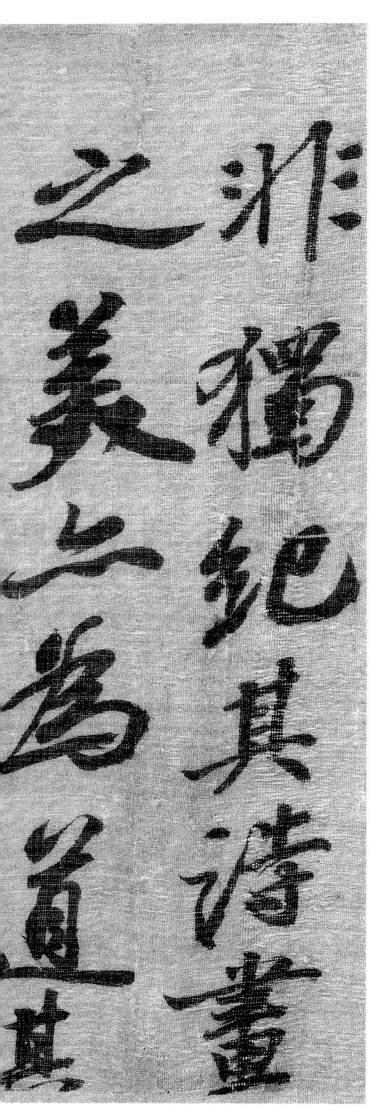

非獨紀其詩畫之美，亦爲道其出處契闊之故，而終之以不忘在莒之戒，

出家契閣之
故而終使之以�>

忘在昔之

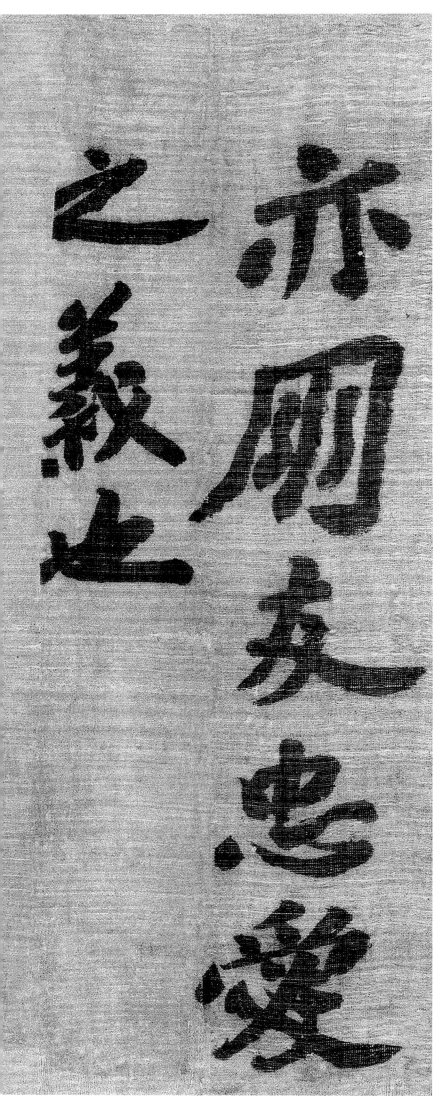

亦朋友忠愛之義也。……龍旗前。却因病瘦出奇

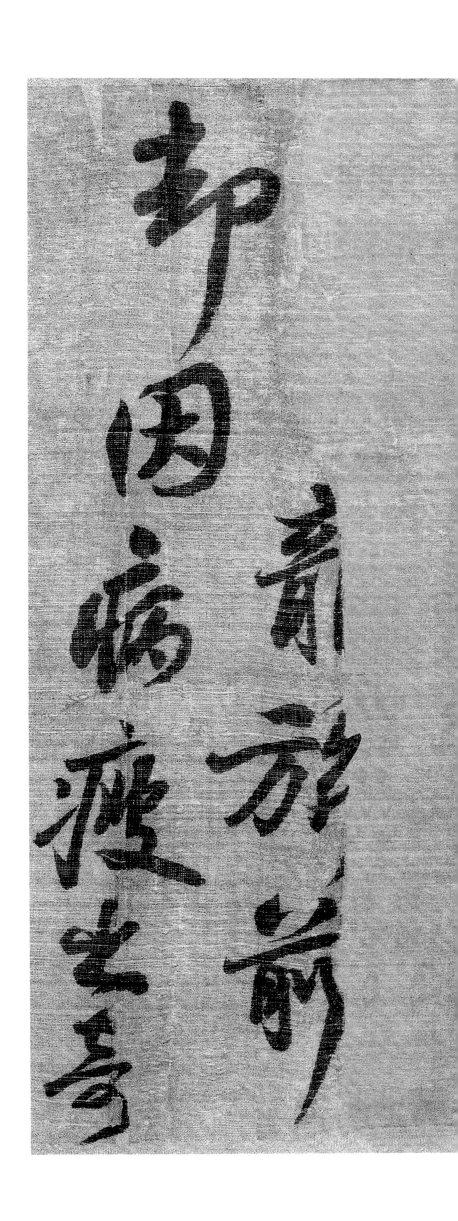

却因病瘵
前所
前

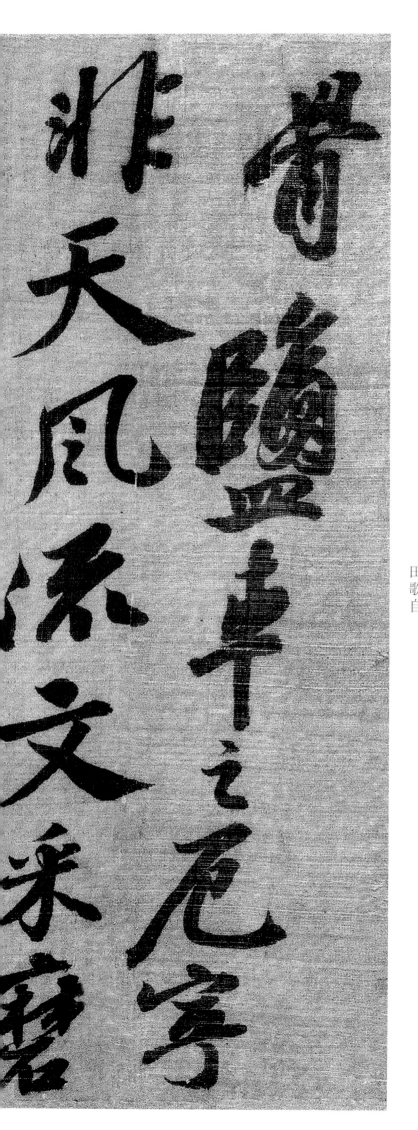

骨，鹽車之厄寧非天。風流文采磨不盡，水墨自與詩爭妍。畫山不獨山中人，田歌自

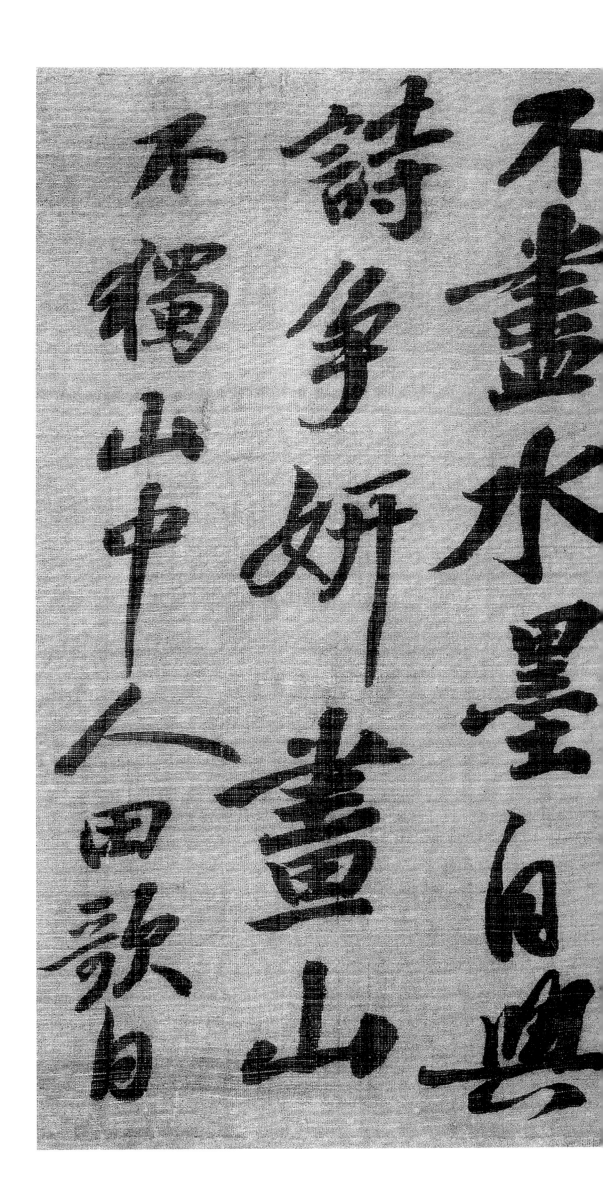

不畫水墨自與

詩爭妍好畫畫山

不獨山中人田歌自

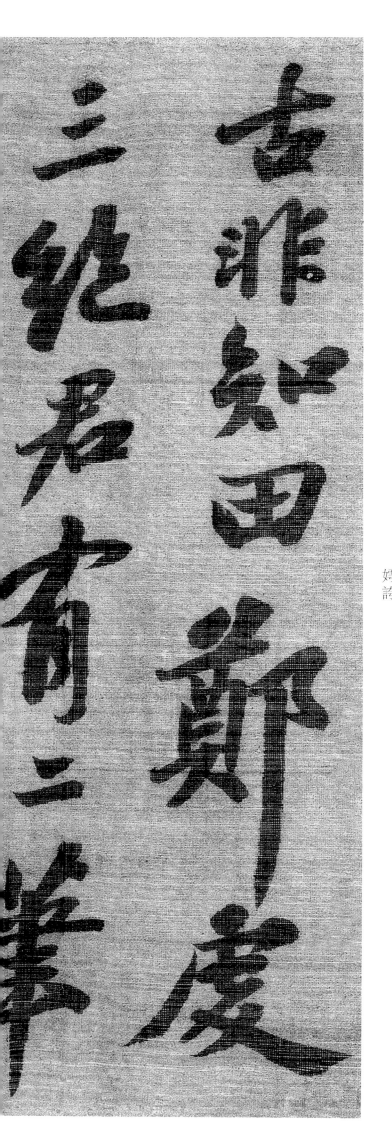

古非知田。鄭虔三絶君有二，筆勢挽田三百年。欲將巖谷亂窈窕，眉峰侪

婬誇

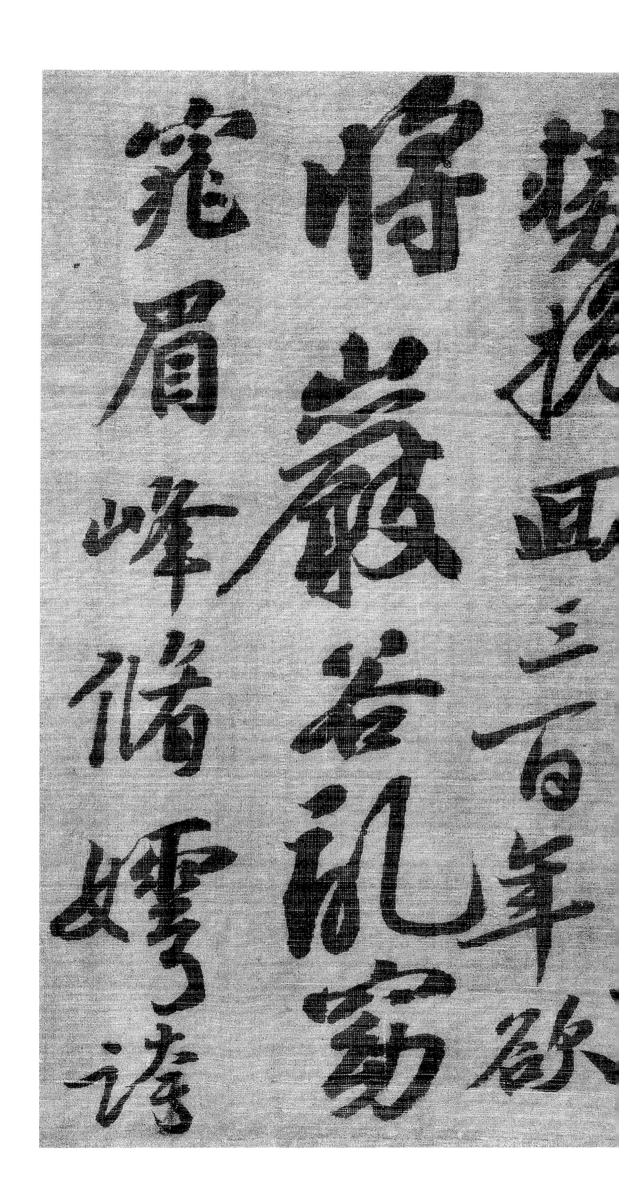

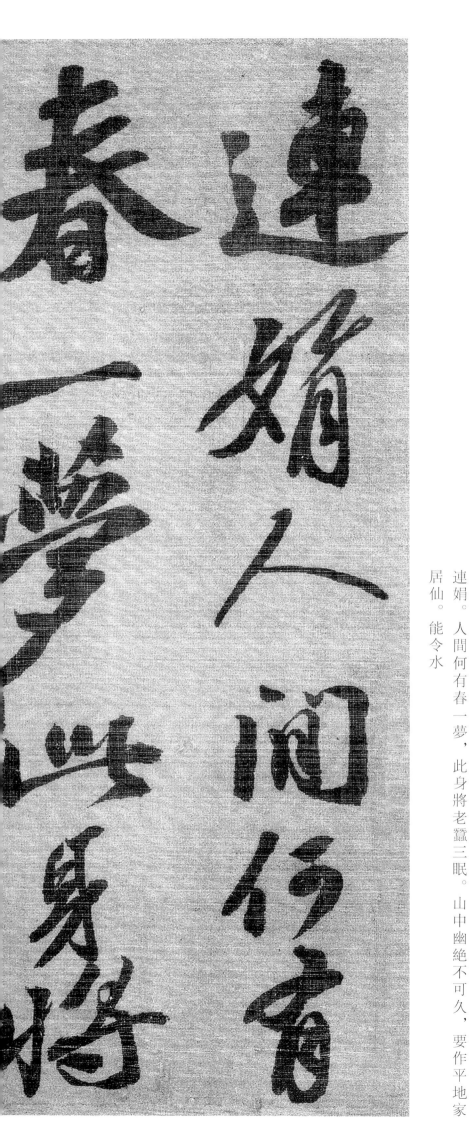

連娟。人間何有春一夢，此身將老蠶三眠。山中幽絕不可久，要作平地家

居仙。能令水

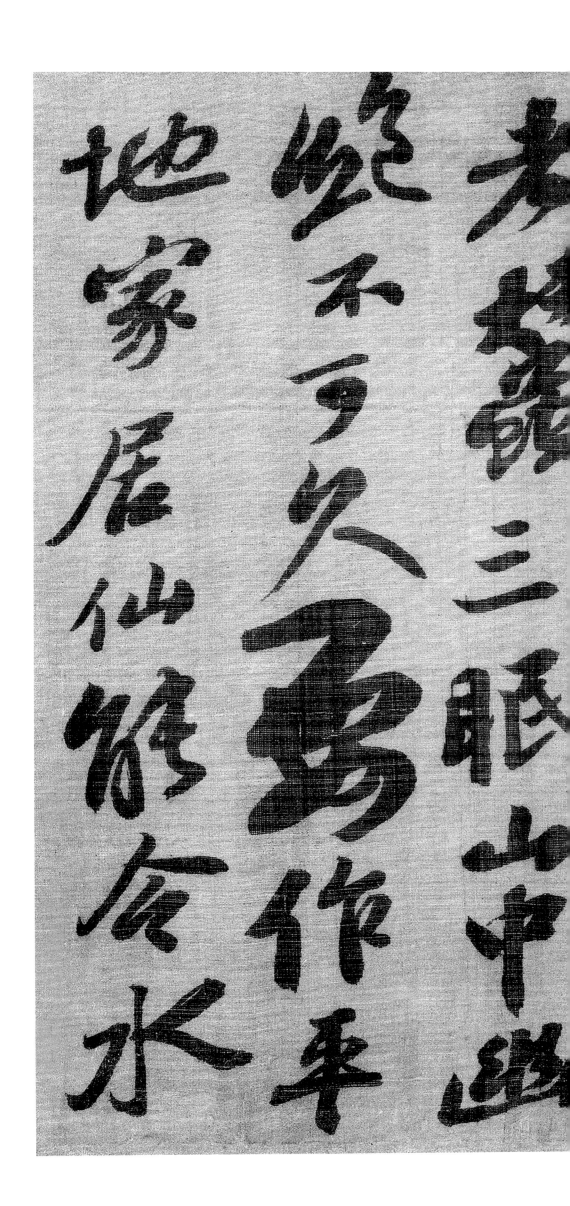

未蘇龍三眠山中逆

蛇不可久今鸞作年

地家居仙館含水地

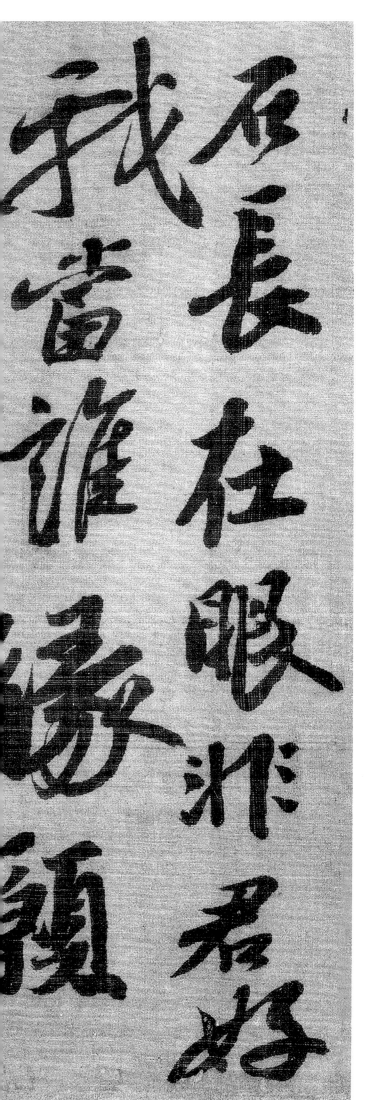

石長在眼，非君好我當誰緣。願君終不忘在莒，樂時更賦囚山

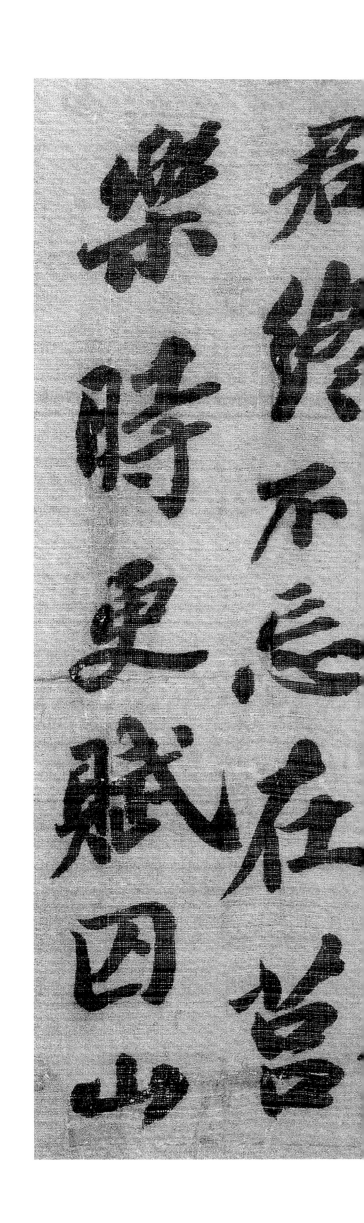

君倚不忘在當
樂時更賦四山

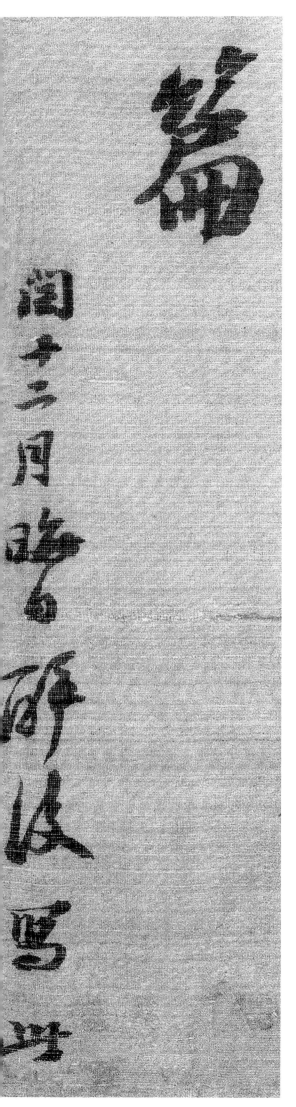

篇。
閏十二月晦日醉後寫此。

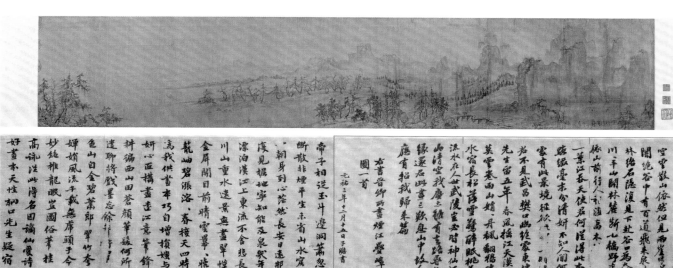

江上愁心千疊山　浮空積翠如雲煙
山耶雲耶遠莫知　煙空雲散山依然
但見兩崖蒼蒼暗絕谷　中有百道飛來泉
縈林絡石隱復見　下赴谷口為奔川
川平山開林麓斷　小橋野店依山前
行人稍度喬木外　漁舟一葉江吞天
使君何從得此本　點綴毫末分清妍
不知人間何處有此境　徑欲往買二頃田
君不見武昌樊口幽絕處　東坡先生留五年
春風搖江天漠漠　暮雲卷雨山娟娟
丹楓翻鴉伴水宿　長松落雪驚晝眠
桃花流水在人世　武陵豈必皆神仙
江山清空我塵土　雖有去路尋無緣
還君此畫三嘆息　山中故人應有招我歸來篇

右書晉卿所畫煙江疊嶂圖一首

元祐三年十二月十五日子瞻書

右奉和
子瞻內翰見贈長韻

晉卿作煙江疊嶂圖僕為作
詩十四韻其詩畫之美二為道
其出處契闊之故而終之以不
忘在莒之義也亦厚交患愛
之義也

元祐己巳正月初吉

晉卿書

堰云標格算千古詩孟玄宰畫

庚人廬雲主人敬書

二三

勘書圖

五代　王齊翰（傳）　絹本　設色

王晉卿嘗暴得耳聾，意不能堪，求方於僕，僕答之云：「君是將種，斷頭穴胷當無所惜，兩耳堪作底用，割捨不得？限三日疾去，不去，割取我耳！」晉卿灑然而悟，三日病良已，以頌示僕云：「老婆心急頻相勸，性難只得三日限。我耳已較君不割，且喜兩家

� 不 浸 限 三 日 夜 去 不 去 寝 取 我 耳
晉 卿 漾 然 而 悟 三 日 痛 良 也 以 頻 采
僕 亦 先 婆 心 怒 頻 相 勸 性 難 具 得
日 限 我 耳 已 輊 君 不 寰 且 善 自 家

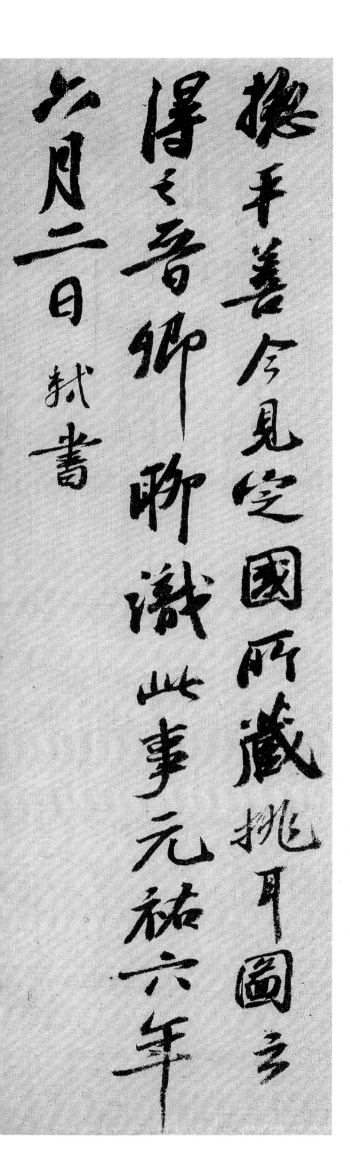

恝平善。」今見定國所藏《挑耳圖》，云得之晉卿，聊識此事。元祐六年

六月二日，軾書。

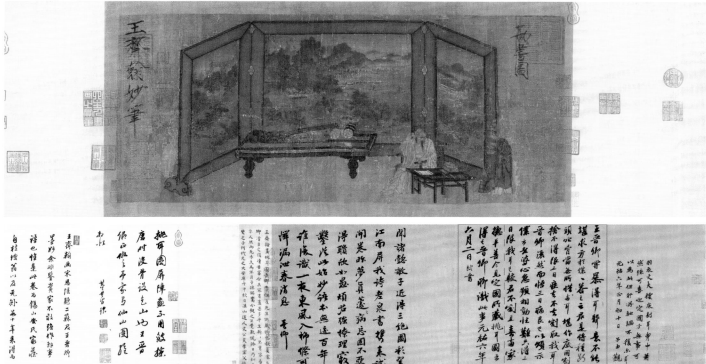

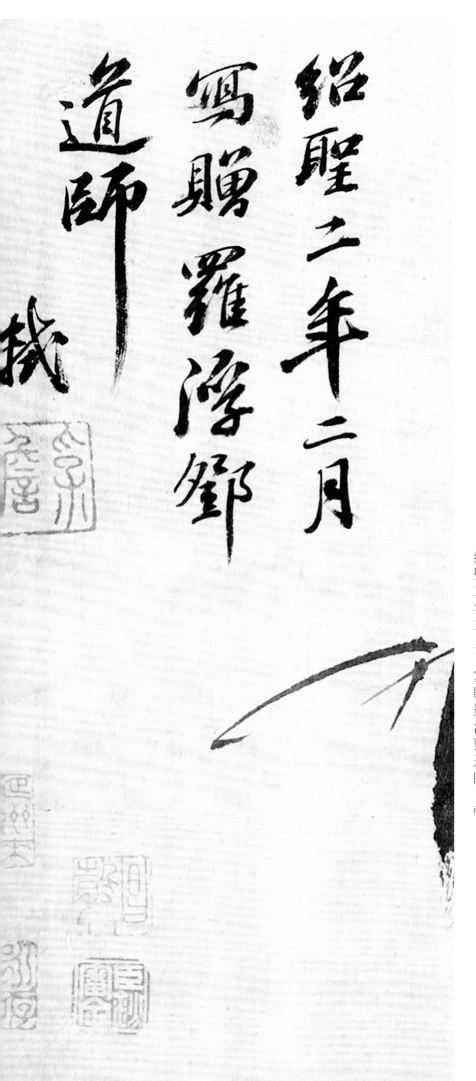

紹聖二年二月

寫贈羅浮鄧

道師

軾

紹聖二年二月，寫贈羅浮鄧道師。軾。

老幹新篁圖

板橋道人題

宋蘇東坡墨竹真蹟　神品

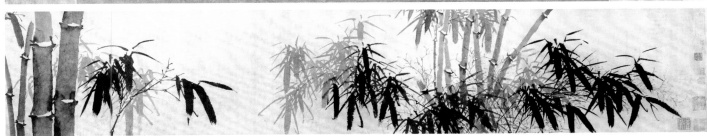

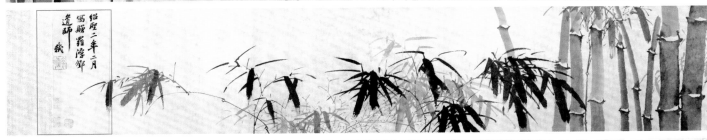

紹聖二年二月
寫頤巖澄鄰
道師
軾

宋蘇東坡名軾字子瞻又號東坡居士書法冠絕古今尤善墨竹山多怪石古木老幹等倒用筆雄偉枝幹初挺後人莫能過之崇寧大觀間蔡京等用事以黨籍禁蘇黃墨蹟甚衆凡而毀元祐黨人其墨蹟多毀去洞庭澄鄰道師藏蘇軾墨蹟甚急世人莫知其由感傳藏宗寶祕官雕墨觀臨之一日啟雕道士至方趙上語其狀答曰適至上帝所借金宿泰事良久方畢�880宿泰事何人所奏竹事上具章坡巳上歎語之洞田奎宿竹人所奏竹對田所奏不可得以此宿蒿乃奉朝之官藏軾也上大驚不惟弛其禁且欲歧濬皒其文辭墨蹟夫吮經其毀凡幾人間所存若一二數也直堂和洞內府後加搜訪一孤定直萬錢之得歷年考其墨跡珍如拱此奉筆精墨題書於卷末
夏仲昭記

二九

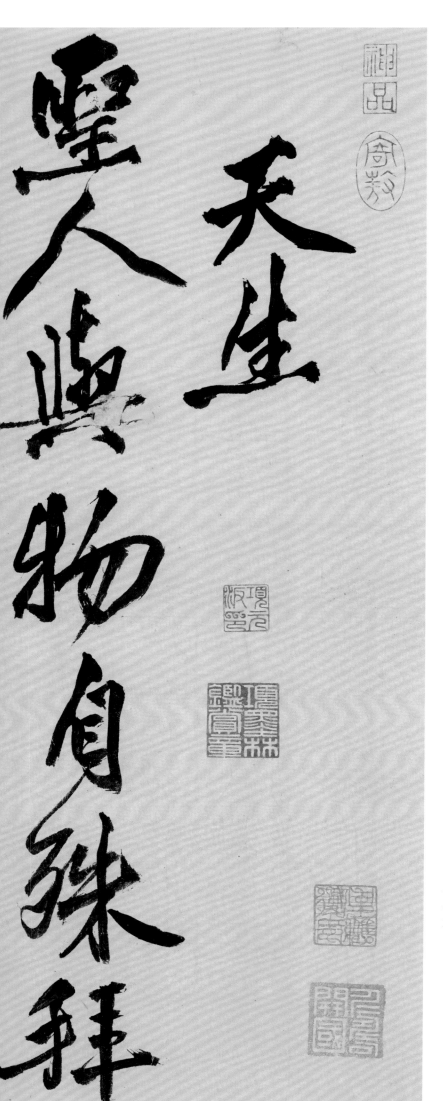

天生聖人與物自殊，拜觀是敕，蓋可見矣。行公在

観是勤藍可
見矣行公在

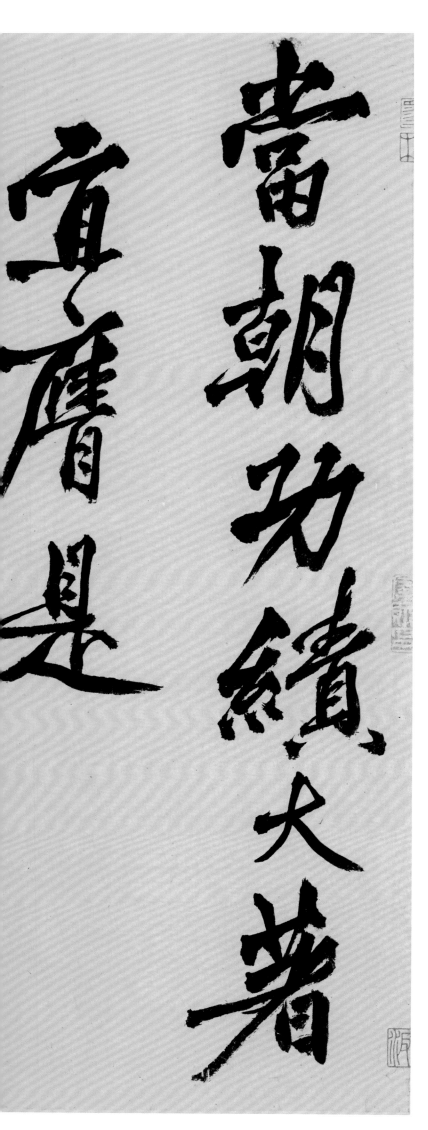

當朝功績大著，宜膺是寵，亦爲不薄。其德望之盛，子瞻

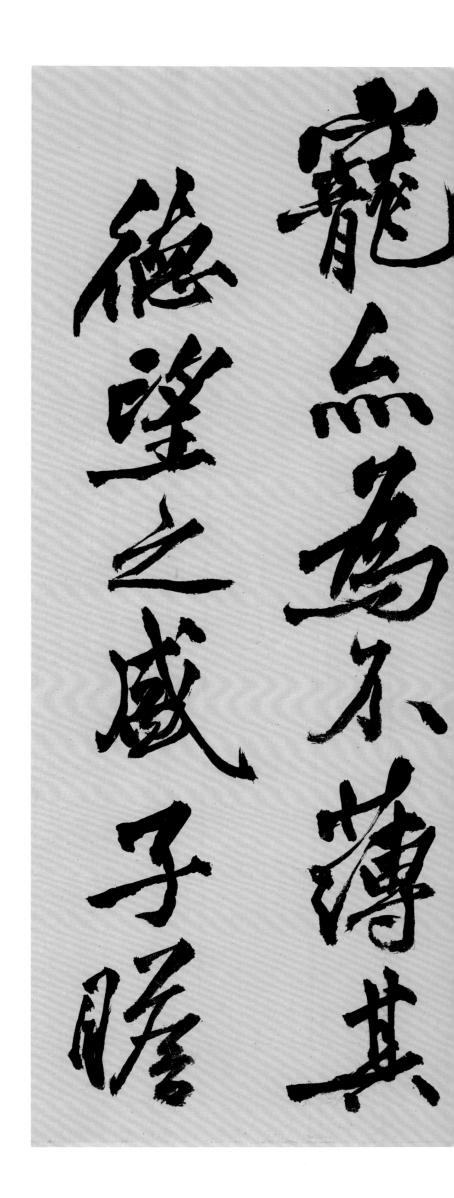

寵而為不薄其
德望之盛子瞻

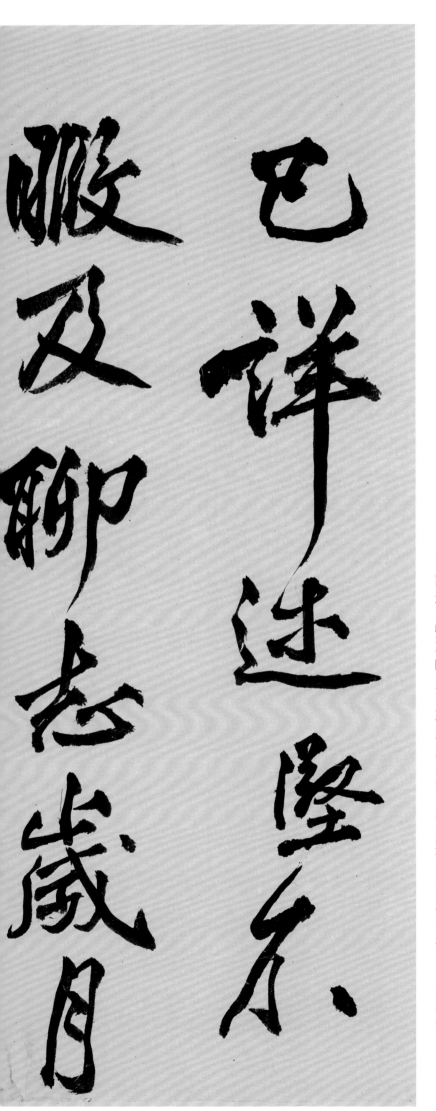

已詳述，堅不暇及，聊志歲月云。峕元祐乙亥五月八日，山谷黃

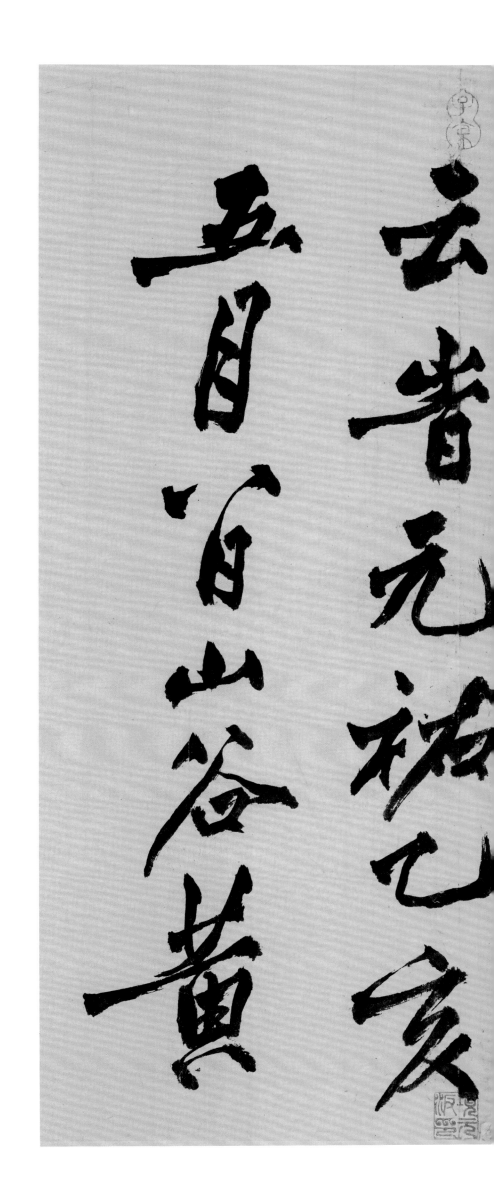

云者元祐己亥

五月旦自山谷黄

廷堅。

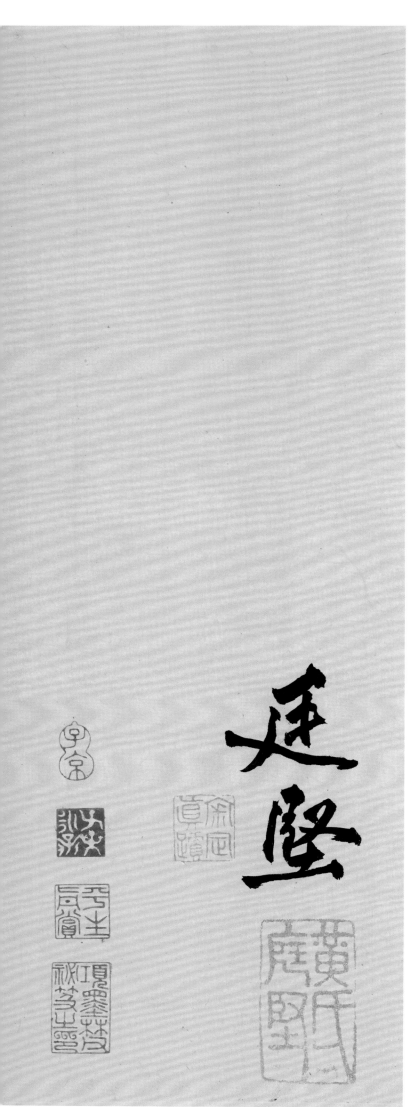

敕蔡行者啲上劄子辞免領殿中省事具悉事久但雅上仰成職不肯總難以集序朕舉建綱領之官使率顧司況六尚之職地近清切事繁而責衆以卿殘更既久理宜由任律領盾省定出東來乃郍還循謂殊見携謹成命自朕拫義母達尓其蓋勵前僧以稱卷倚所諸宜不先仍斷來

諸宜不先仍斷來章协莊詔承想宜知悉

十四日

敕蔡行

勅

天生聖人與物自殊拜觀是勑蓋可見矣行公在當朝劲績大著宜膺是寵无為不薄其德望之盛子瞻已詳述坚不殴及卿忞歲月云昔元祐乙亥五月官山谷黄廷坚

元祐三年五月廿六给事鄭楎拜觀

此卷刀宗皇帝御筆勑道盖无蔡行識中書首事者觀兹字畫飛勁若虎踞龍騰鳳雲慶會正覩聖天子生知不測遠異常流當時在廷之臣得之為至寶中書可非閒学忠勤有繁冒承寵錫若是扎誠金玉錦繡奚之斯宜子蔡氏子孫宕知其所重永其藏用是書之以誌景仰云 淳祐丙午三月坚日鄭清之頓首書于養画莊

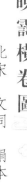

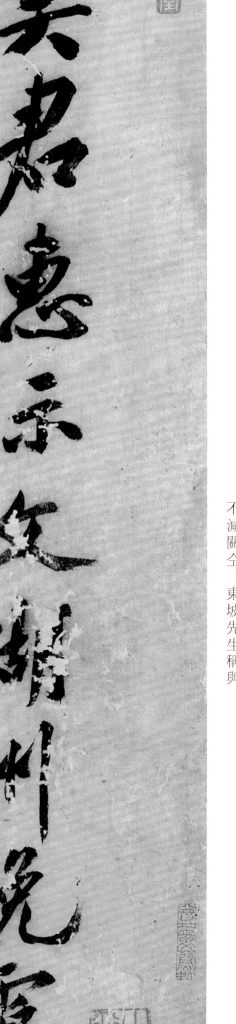

吳君惠示文湖州《晚靄》橫卷，觀之歎息彌日。瀟灑大似王摩詰，而工夫

不減關仝。東坡先生稱與

横卷观之欢息弥日潇
洒大似王摩詰而不束
减阔全束坡先生荐福

可下筆能兼衆妙，而不言其善山水，豈東坡亦未嘗見邪？此畫初入手，心欲留玩數月乃歸之。會余遠竄宜州，亟遣光山之僕。自

嘗見枨枨此畫初入手忽頹

當玩戲目乃歸之寶於遠

竅宜州亞遠覽山之傑偉

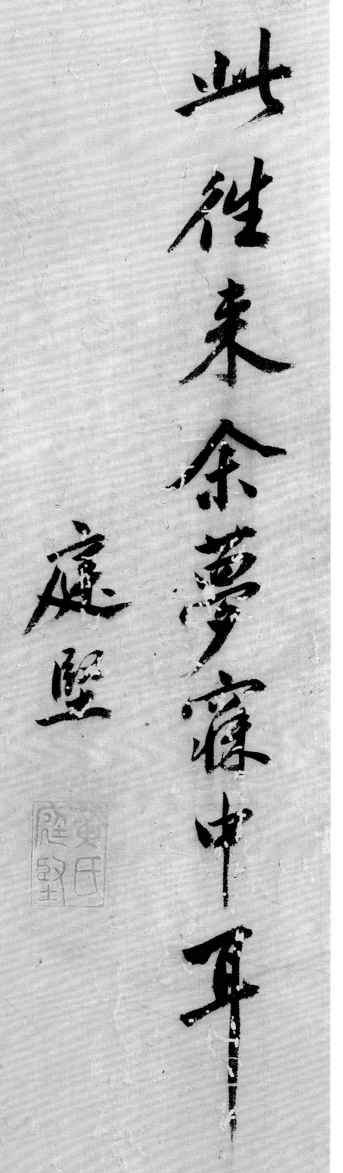

此，往來余夢寐中耳！庭堅。

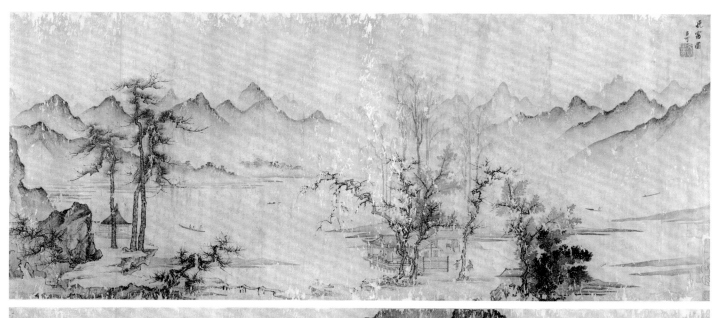

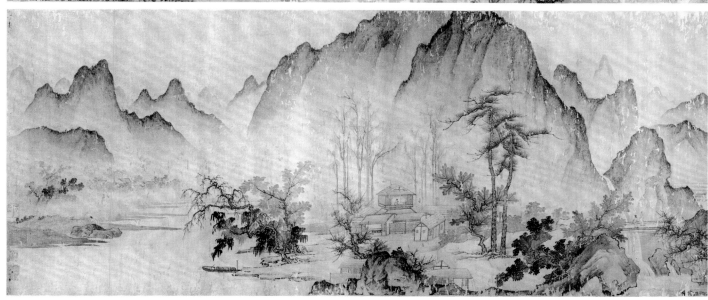

吴君惠示东坡瀟州晚霞
横卷觀之歡忽彌日瀟
灑大似王摩詰語而工愁
減關全東坡苑畫稱善
可下筆能兼衆妙而不
言其善山水雲棠坡六來
嘗見邪此畫初入手心颜
昌玩數目与歸之會余绝
寡宜州函遣光山之傑假
此徒来余夢寐中耳

庭堅

范文正公當時文武第一人，至今文經武略，衣被諸儒，譬如著龜而吉凶成敗不可變更也。故片紙隻字，士大夫家藏之，世以爲寶。至其小楷，筆精而瘦勁，自得古法，未易言也。黃庭堅書。

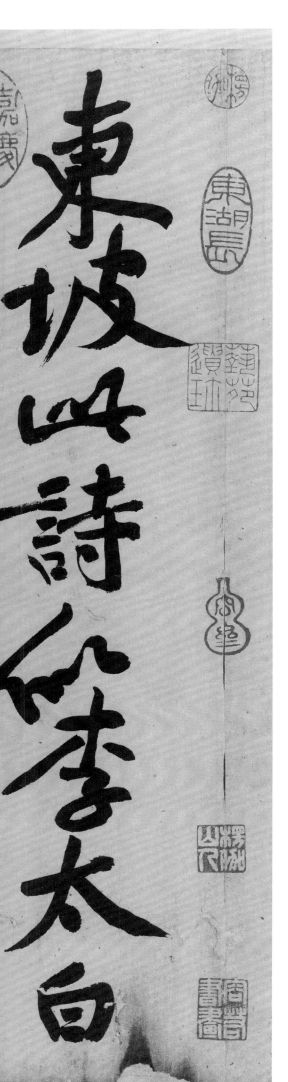

東坡此詩似李太白，猶恐太白有未到處。此書兼顏魯

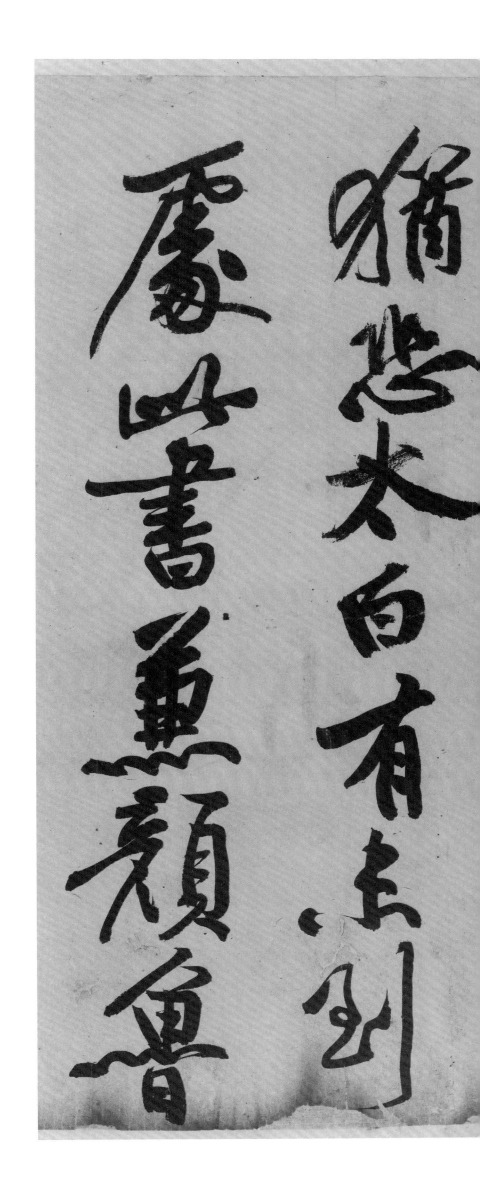

猶悲太白有去聲

慮此書無顏魯

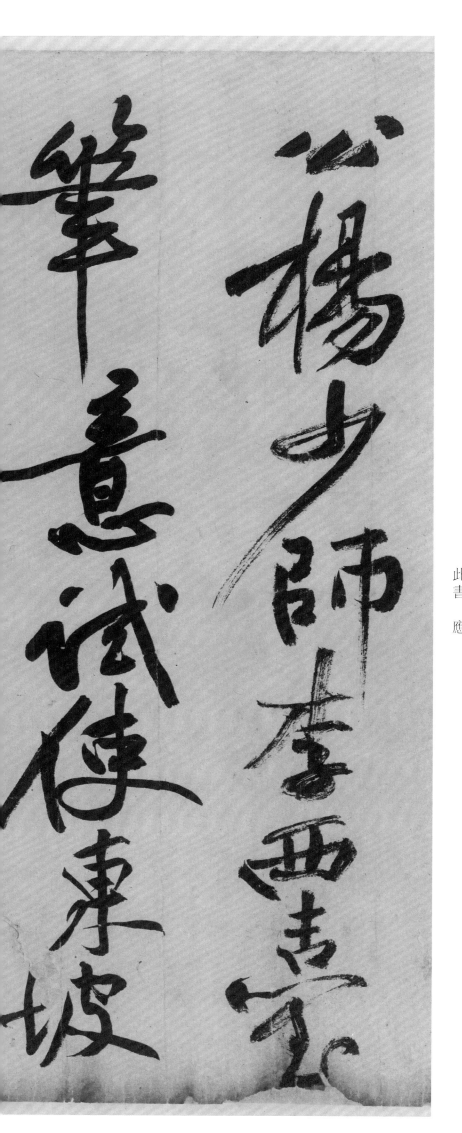

公、楊少師、李西臺筆意，試使東坡復爲之，未必及此。它日東坡或見

此書，應

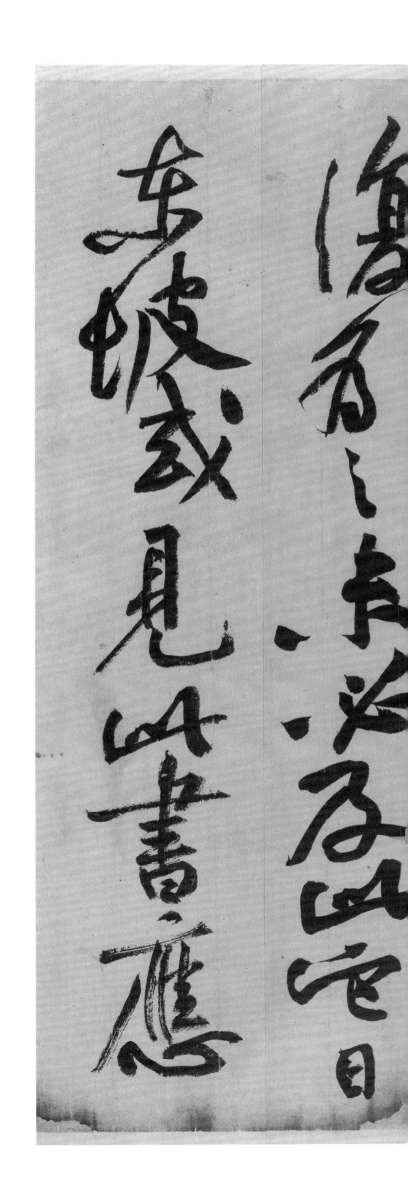

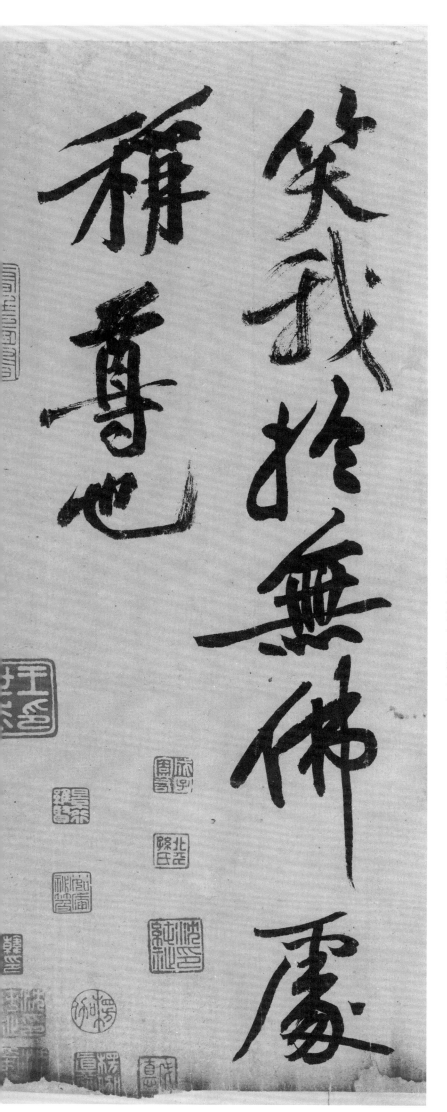

笑我於無佛處稱尊也。

雪堂餘韻

蘇軾黃州詩帖　長春藏屋蒼龍作觀　神品

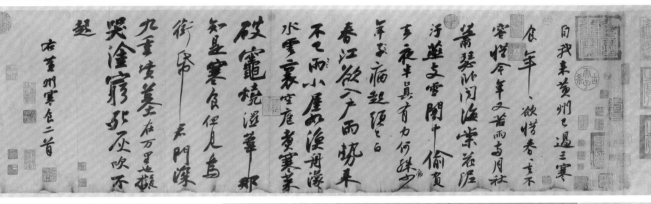

自我來黃州　已過三寒食　年年欲惜春　春去不容惜　今年又苦雨　兩月秋蕭瑟　臥聞海棠花　泥汙燕脂雪　闇中偷負去　夜半真有力　何殊病少年　病起頭已白

春江欲入戶　雨勢來不已　小屋如漁舟　濛濛水雲裏　空庖煮寒菜　破竈燒濕葦　那知是寒食　但見烏銜紙　君門深九重　墳墓在萬里　也擬哭塗窮　死灰吹不起

右黃州寒食二首

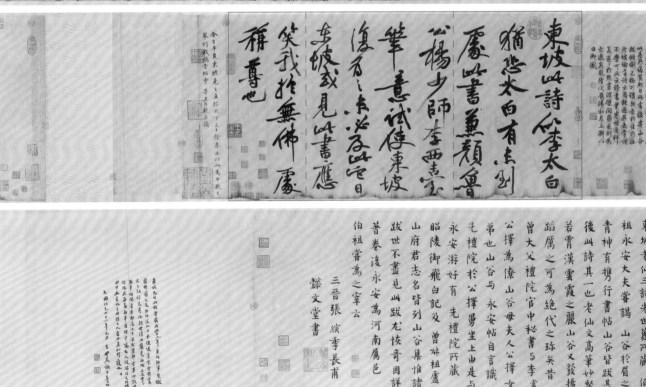

東坡此詩似李太白　猶恐太白有未到　處此書兼顏魯公　楊少師李西臺　筆意試使東坡　復為之未必及此　它日東坡或見此書應　笑我於無佛處　稱尊也

東坡老仙三詩先世舊所藏丙戌伯祖永安大夫嘗謁山谷於眉之青神有攜行書帖山谷皆跋其後永安所藏其一也老仙文高筆妙緊若霄漢雲霞之嚴山谷又發揚蹈厲之可為絕代之珍矣昔曾大父禮院官中秘書與李常公擇為僚山谷母夫人公擇女弟也山谷與永安帖自言識先禮院於公擇舅氏由是與永安游好有先禮院所藏山府君志名皆列山谷集惟諸跋世不盡見此跋尤奇肯詳著卷後永安為河南屬邑伯祖嘗為之宰云

三晉張縯季長甫
繕文堂書

東坡寒食帖山谷跋尾歷元明清晏任者錄歲播為蘇李第一孔陟間伴入府曾刻入三希堂帖咸豐庚申之變圓明園既燬此帖餘燼僅存闇帖尚完好其印也

余嘗評伯時人物，似南朝諸謝中有邊幅者。然朝中士大夫多歎息，伯時久當在臺閣，僅爲喜畫所累。余告之曰：『伯時丘壑中人，暫熱之聲名，儻來之軒冕，此公殊不汲汲也。』此馬駔駿，頗似吾友張文潛筆力，瞿曇所謂識鞭影者也。黃魯直書。

僅為喜畫而累余告之曰伯時丘壑中人

輕熟之聲名僅乘之軒冕此公殊不凌乘

也此馬既駿頗似吾友張文潛筆力壁

蠆而謂識鞭影者也黄魯直書

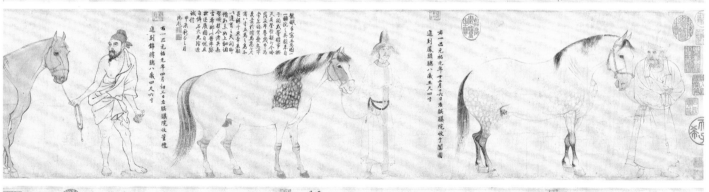

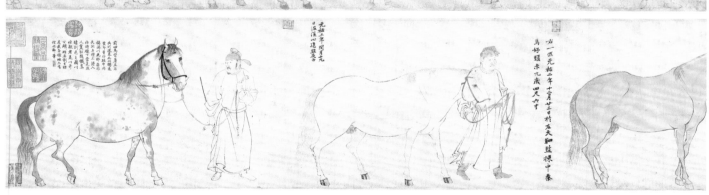

杜陵題畫馬不一其姿
取義兀脩辭當時此
技誰絕朦朧陳閎曹霸
臻神奇幹難畫肉不
畫骨天閑萬馬皆
師後來繼者何寥寥
嗣相隨天駟家發好
頭赤照夜白倣唐名為
三百年始得伯時橫
圖迥立見五馬權奇
沛艾天矢之鳳頭驄
本于瀾國董氈錦膊
筆一馬祖太僕惆悵放
殊相星瞳輝蓋成放
其後一馬失題識昂藏
何爭著我聞元祐多
正士拔茅雲路驂驔
驪伯時軒晃有弗屑
喜畫寫能累斯清
流徒之禍自取姓名
泐安武碑丹青結逸
之深意同人藤鑑危
應知芻秣豆飼信堪
羨邪免按隊牽金羈
乾隆癸酉春御題

右一匹元祐元年四月初六日左騏驥院收董氈
進到錦膊驄八歲四尺六寸

右一匹元祐元年十二月十六日左騏驥院收于闐國
進到鳳頭驄八歲五尺四寸

元祐元年閏二月
日溫谿進呈

右一匹元祐二年十二月廿三日左天駟監
牧進到好頭赤九歲四尺六寸

余元祐庚午歲以方聞利應
見曾貢九丈於鄱池亭臺真方為張師
讚笑題李伯時畫天馬圖皆真謂余
曰興義伯時畫故筆而
馬絕矣蓋種硬精勁喈為伯時筆而
絳取之而去蹇內當索榮矣余以覺人之
記之後此四年當索榮發未余以覺人之
寒索魯直京師花事明道伯時畫栽
江上與徐靖國來壽明道伯時畫栽
滿川花事宜州觀見余曰先文潔
線前言記之覽真宛所又廿七于余一件迴遞
二年魯真宛脱所又廿七于余一件迴遞
張元覽沈青訪劉延仲拭貢如寺延仲
當此是園開卷還宛時皆相事令
往逝四平變思餘生感然時在柏綰亭
影怙著異身也群叔本牛大犁使來看
知伯時一段異事眞疑且以玉軸遺
延仲偶畫加裝飾玄宮青甲舛公卷書

金章評伯時人物似南朝諸謝千首邊幅看
然翰中士夫多歎息伯時久當在臺閣
儻為喜畫所累余告之曰伯時時正臺中人
趙瀾之甥名儼來之軒晃山公孫承議
也此馬祖駿頗似吾友張文潛筆力矍
臺而謂識報歎者已黃蹇直書